寶寶觸感貼貼樂

動物王國真有趣！

新雅文化事業有限公司

www.sunya.com.hk

頑皮的寵物

寵物的主人在哪裏？頑皮的寵物
在開派對！

請找出以下貼紙，貼在圖畫上。

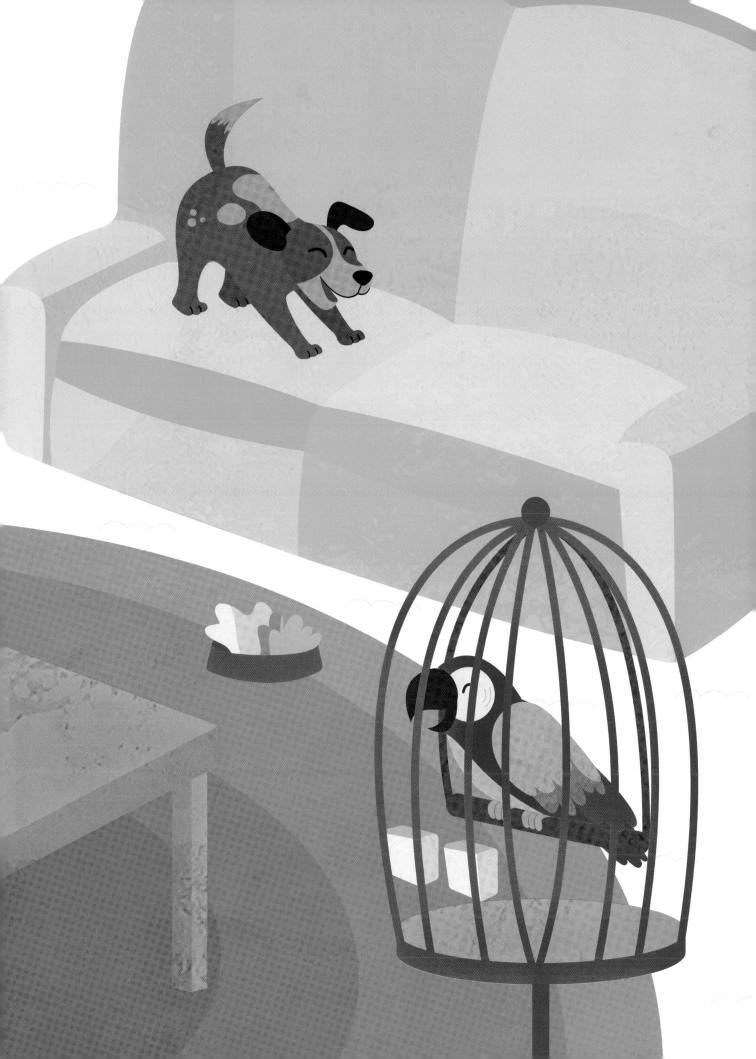

在非洲草原上

太陽伯伯照亮了非洲的草原，動物們都起牀了。怎麼懶洋洋的獅子還在打呵欠呢？

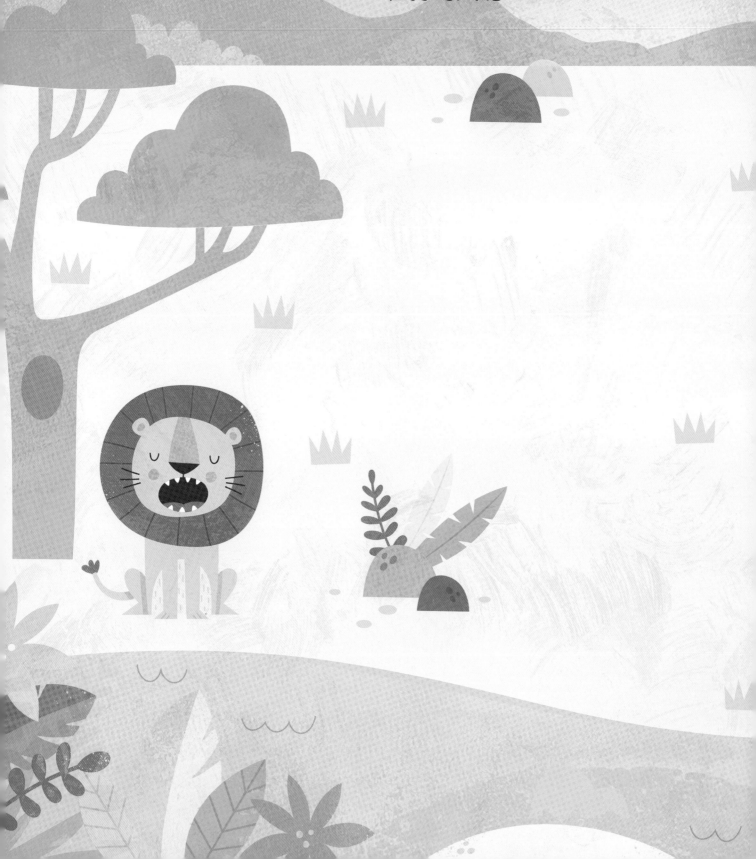

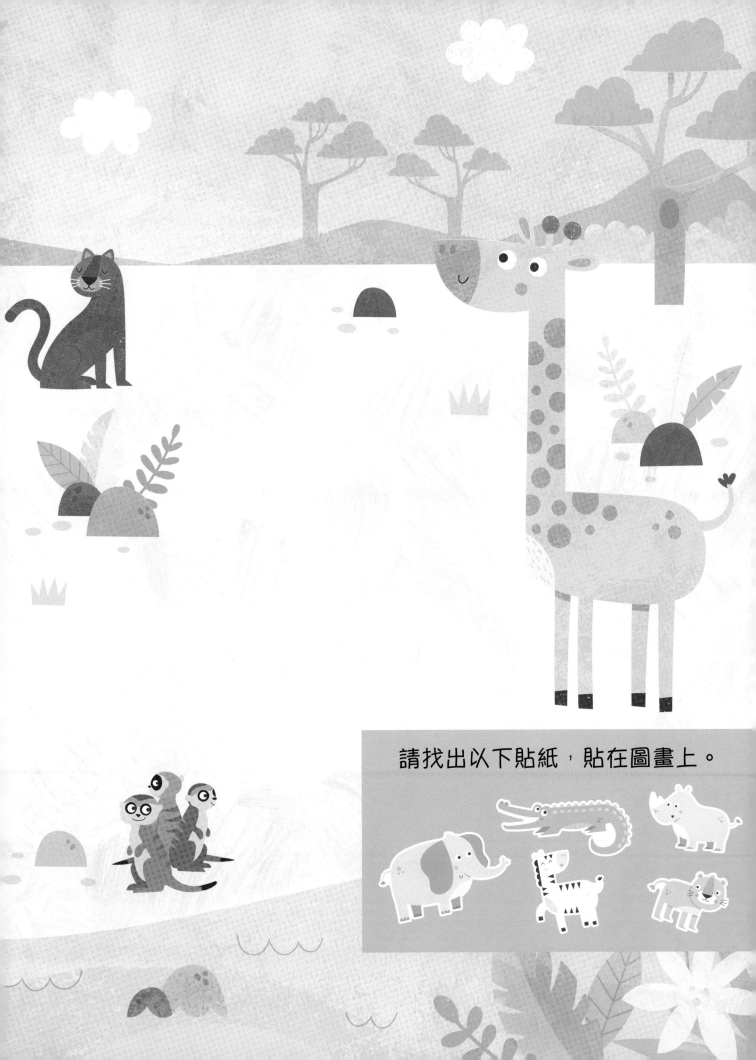

請找出以下貼紙，貼在圖畫上。

在海洋裏

海洋裏住着許多神奇的生物，有色彩繽紛的魚兒、可愛活潑的海豚、動作敏捷的鯊魚，還有身形龐大的鯨魚。

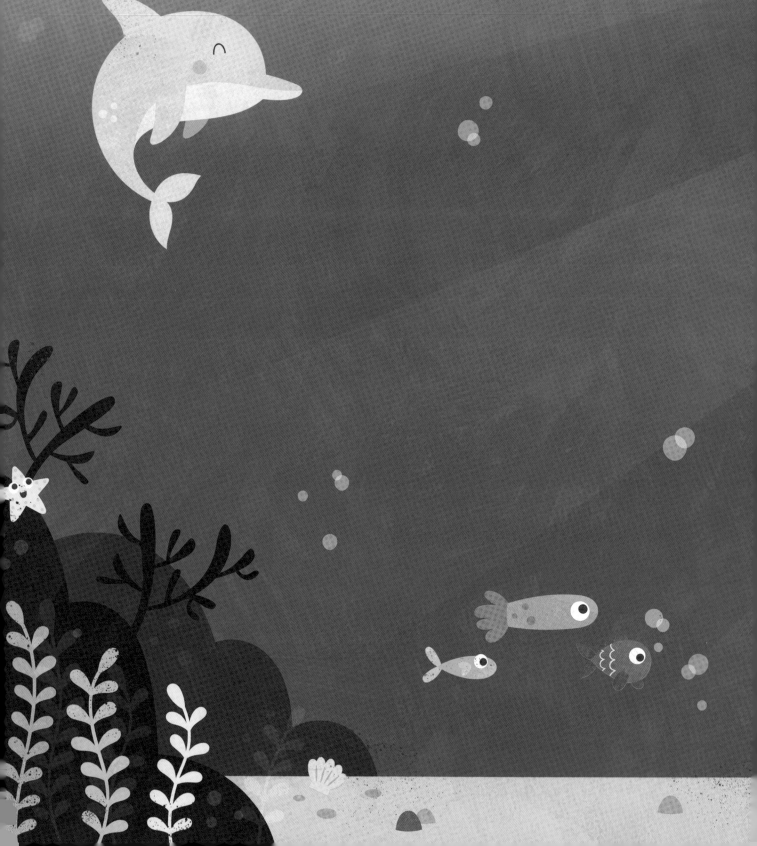

請找出以下貼紙，貼在圖畫上。

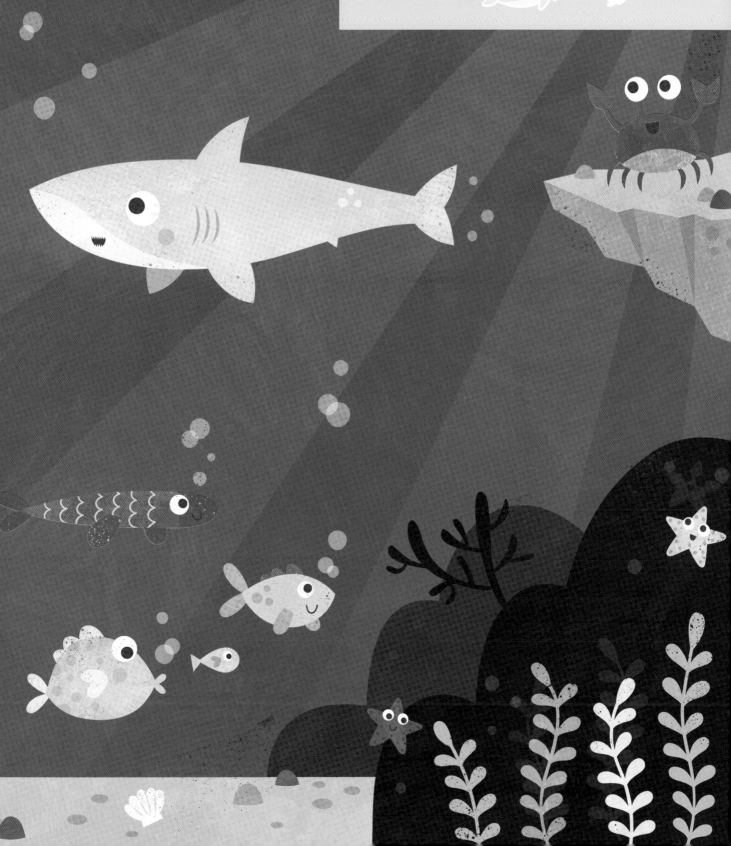

在北極裏

北極是個白皚皚的冰封世界，住在
這裏的動物都不怕冷！

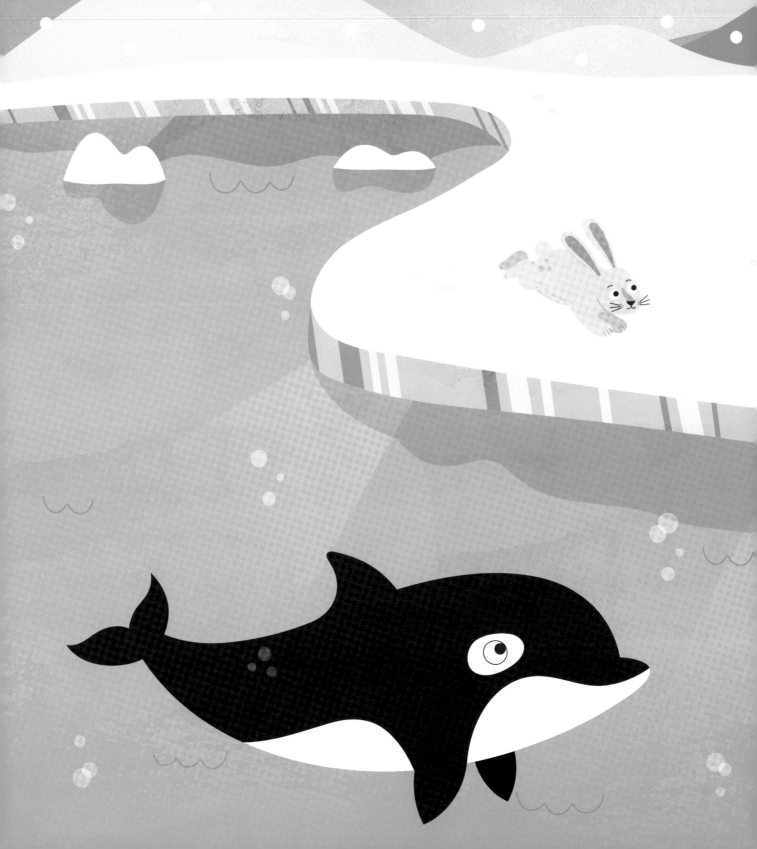

請找出以下貼紙，貼在圖畫上。

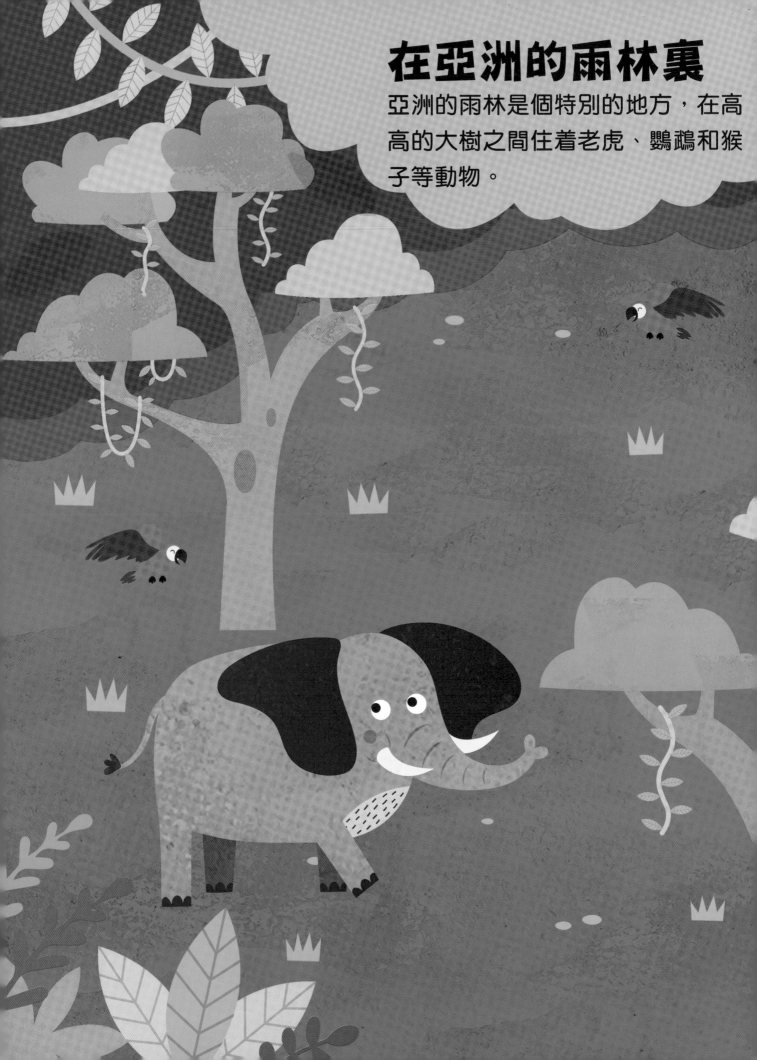

在亞洲的雨林裏

亞洲的雨林是個特別的地方，在高高的大樹之間住着老虎、鸚鵡和猴子等動物。

請找出以下貼紙，貼在圖畫上。

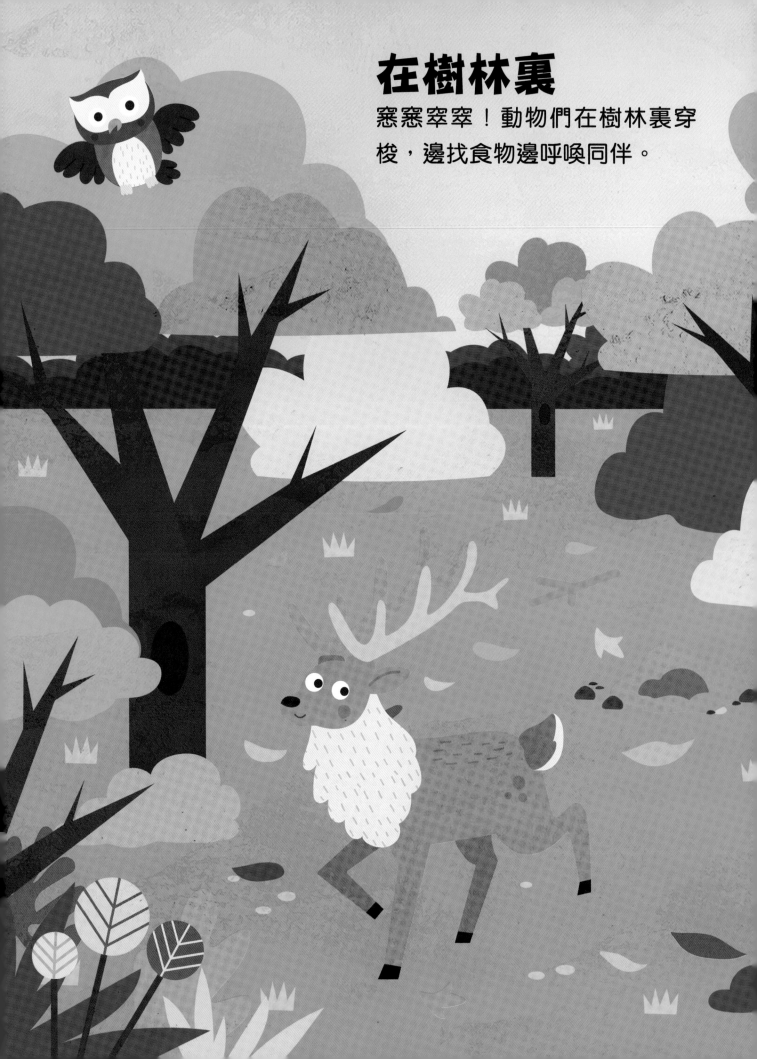

在樹林裏

窸窸窣窣！動物們在樹林裏穿梭，邊找食物邊呼喚同伴。

請找出以下貼紙，貼在圖畫上。

在珊瑚礁上

色彩斑斕的珊瑚礁充滿了生氣，有美麗的熱帶魚和各種各樣的海洋生物。

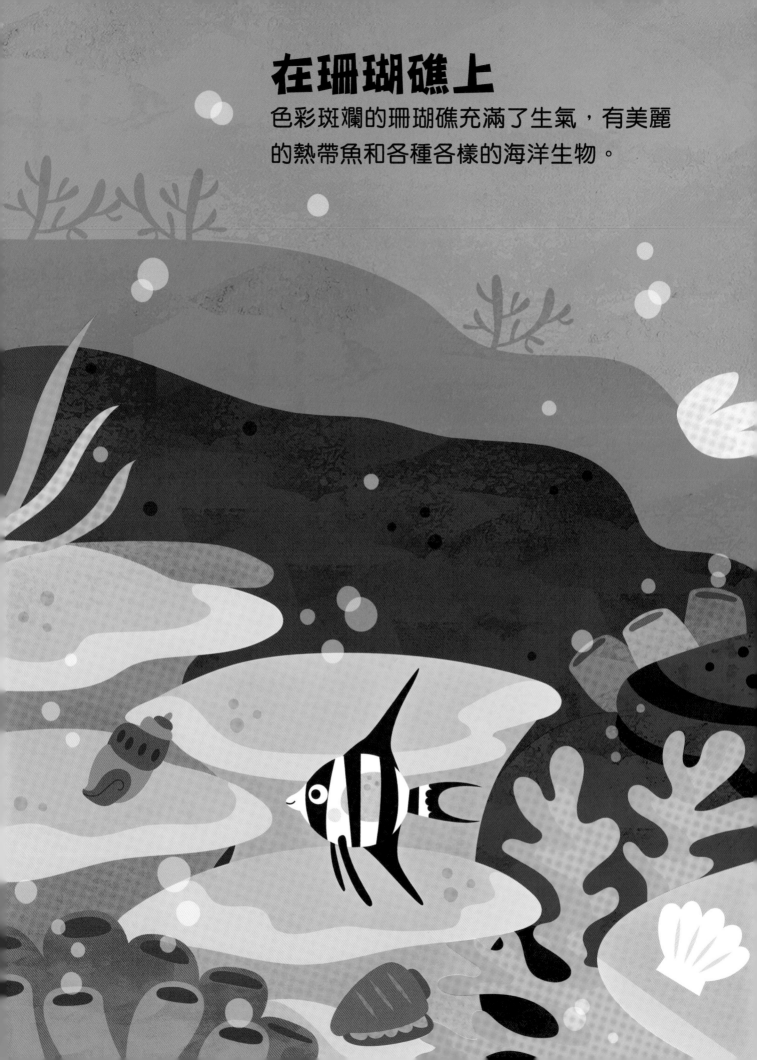

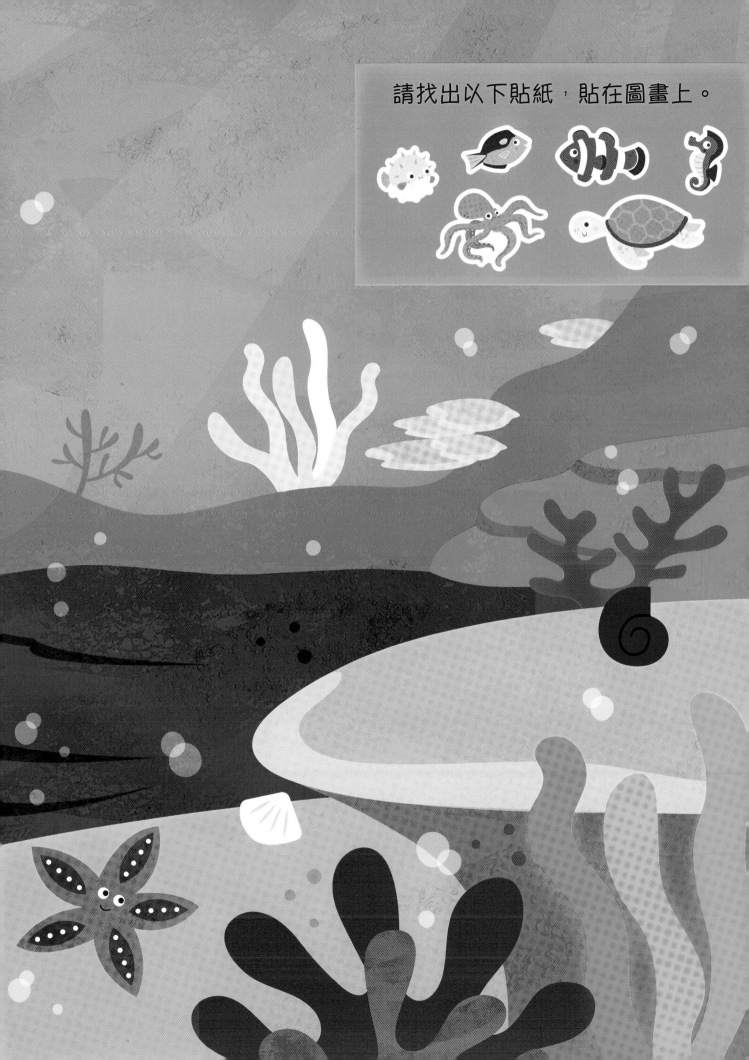

請找出以下貼紙，貼在圖畫上。

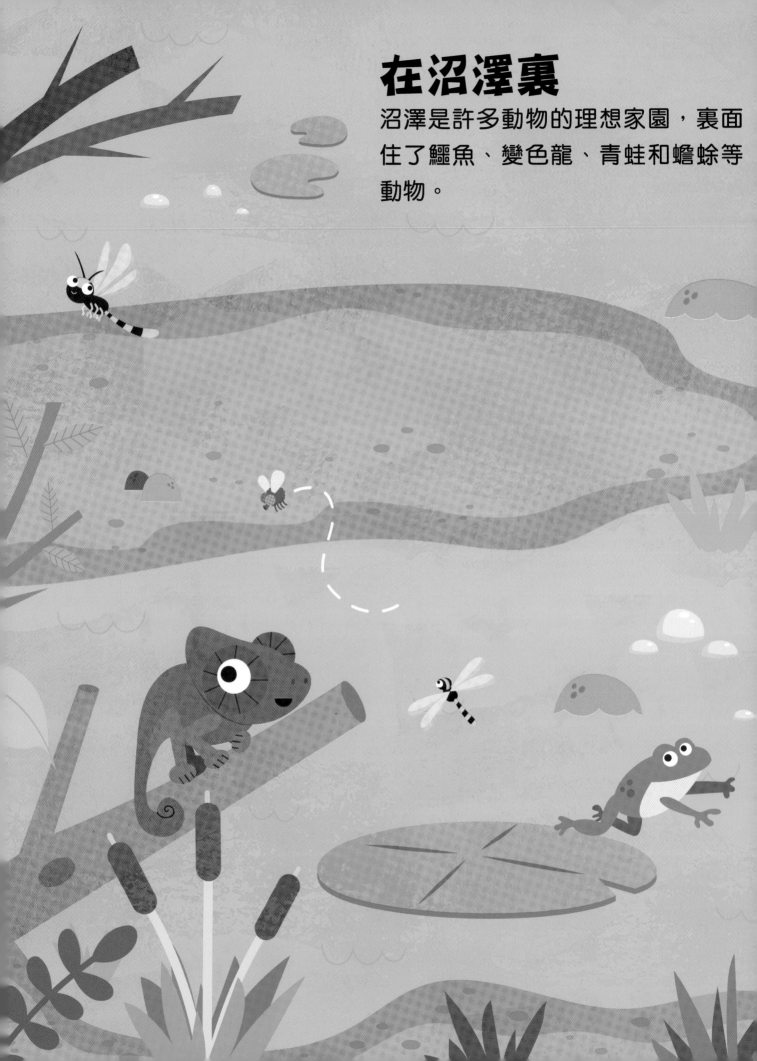

在沼澤裏

沼澤是許多動物的理想家園，裏面住了鱷魚、變色龍、青蛙和蟾蜍等動物。

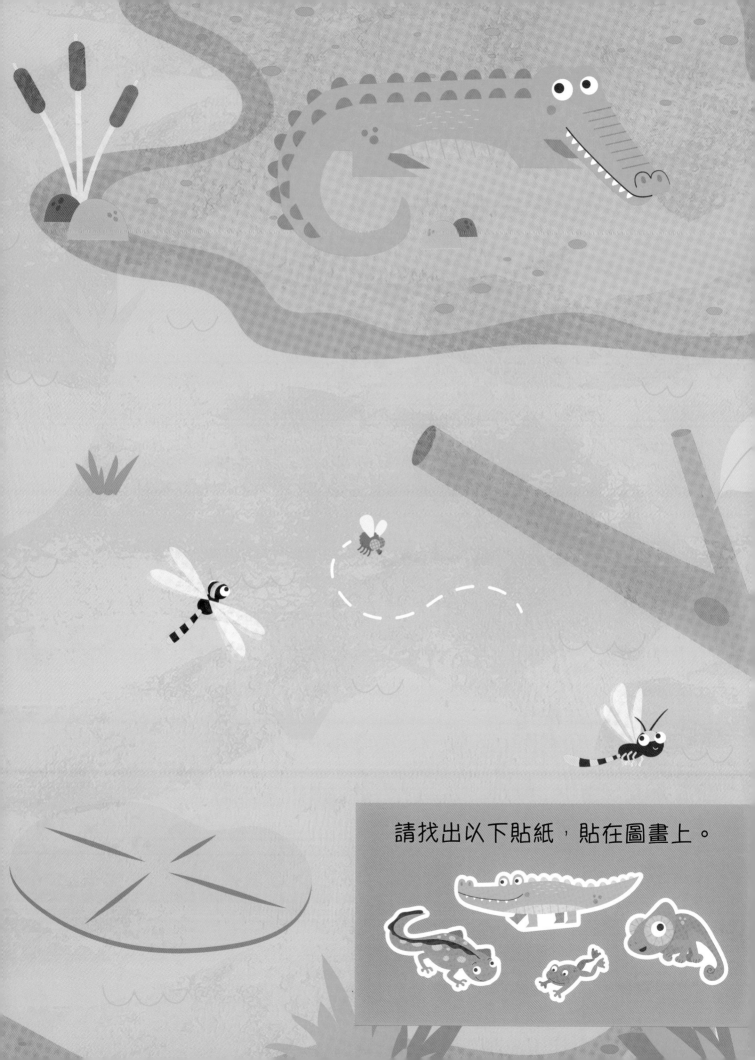

請找出以下貼紙，貼在圖畫上。

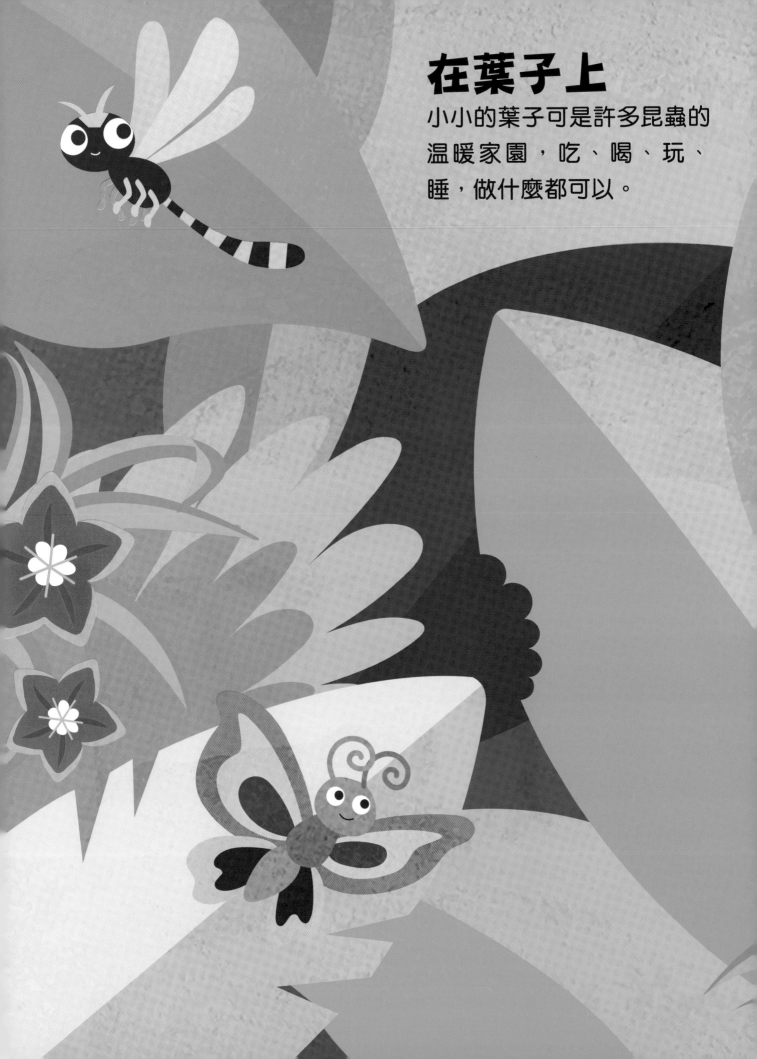

在葉子上

小小的葉子可是許多昆蟲的溫暖家園，吃、喝、玩、睡，做什麼都可以。

請找出以下貼紙，貼在圖畫上。

在山區裏

山區裏住着大大小小的動物，
有熊、鷹、狼和山羊等動物。

請找出以下貼紙，貼在圖畫上。

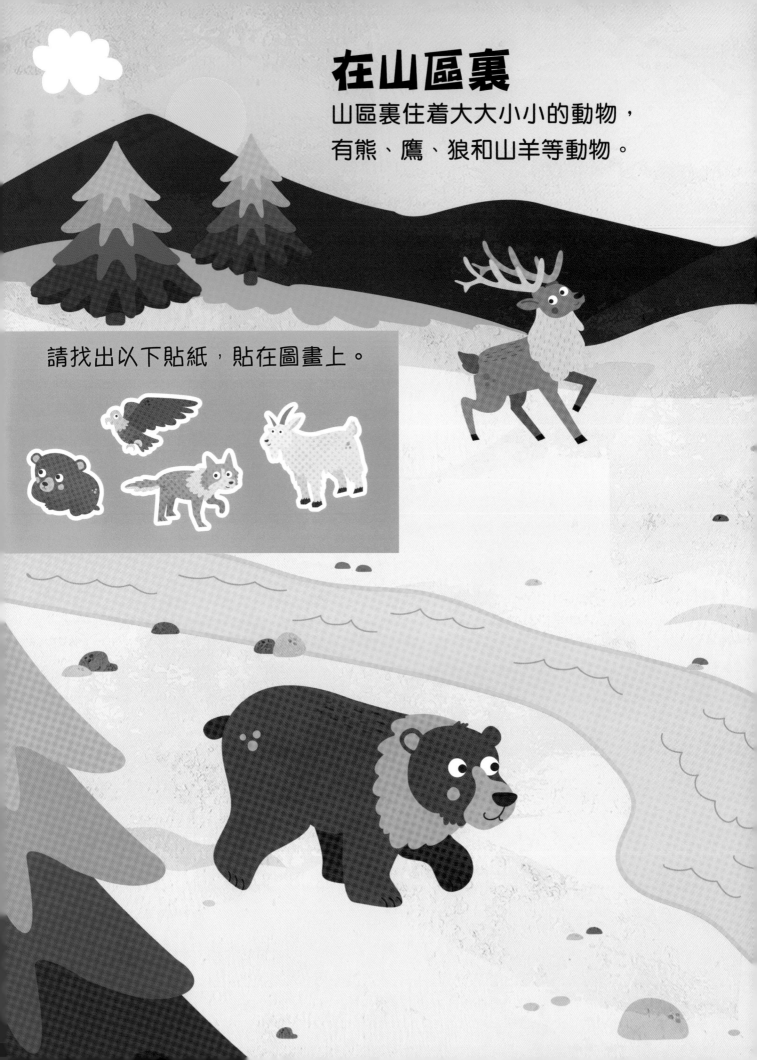

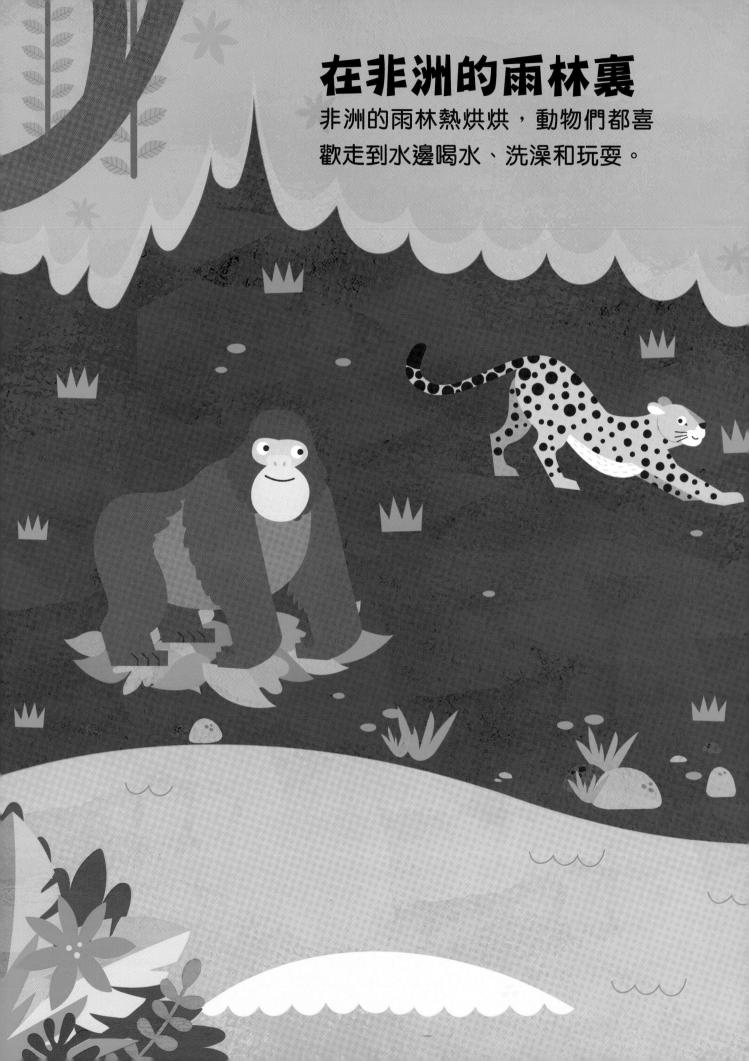

在非洲的雨林裏

非洲的雨林熱烘烘，動物們都喜歡走到水邊喝水、洗澡和玩耍。

請找出以下貼紙，貼在圖畫上。

創作天地

請用餘下的貼紙，創作獨一無二的場景。